YOKAI NO SHIMA

シャルル・フレジェ

YOKAI NO SHIMA
日本の祝祭 ―万物に宿る神々の仮装

SEIGENSHA

いざ行む雪見にころぶ所まで

松尾芭蕉

目　次

「YOKAI」の住む島で
関口涼子　　　　　　　　　　　　　　　9

作品　　　　　　　　　　　　　　　　18

清らかな妖怪――日本人の精神性と祭り、
そしてシャルル・フレジェ『YOKAINOSHIMA』
伊藤俊治　　　　　　　　　　　　　225

日本の祭りに来訪するもの
畑中章宏　　　　　　　　　　　　　233

キャラクターとグループの解説
畑中章宏　　　　　　　　　　　　　237

「YOKAI」の住む島で

関口涼子

　「YOKAINOSHIMA」って、どこだろうか。鬼ヶ島、であれば、鬼は暮らしているけれど、他の生きものは確か住んでいなかった。猫だけが集う猫の島もどこかにあるかもしれない。でも、この、「YOKAINOSHIMA」をわたしは知っている。そこには、「YOKAI」だけではなく、ヒトと呼ばれる生きもの、わたしたちも一緒に住んでいるからだ。

　シャルル・フレジェの写真に映っている異形の姿は、その島に住む人たちが「妖怪」と呼ぶ者たちとは少しずれている。それは良く承知している、だからこそ、漢字の「妖怪」ではなく「YOKAI」と書いて欲しい、と写真家は言う。それは、この島の風習や伝統に則った言い回しとは違うかも知れないが、外から来た者が見た、ヒトとそれ以外の存在が共存する世界を表している。この島には、あやかし、まれびと、もののけ、魔物、神や霊、様々な境を通って行き来する者たちがいる。ヒトは、それらとつき合うだけではなく、時にはそれらを怖れ、時には影響やインスピレーションを受けてきた。シャルル・フレジェの写真は、そういった交流を映し出している。この島のような暮らし方は、わたし自身、そこに住んでいるときにはそれが当然のことと思っていた。しかし、島の外に出てから、そうではないことに気が付いたのだ。

　モロッコ人の友人に聞くと、彼の国には幽霊はいないのだという。ジン（魔

物）はいるけど、幽霊ねえ、さて。ヨーロッパでは国ごとに多少異界に対する温度が違って、オーストリアやスイスでは「なまはげ」に似た風習があり、イタリアなどでは今でも亡霊の存在を信じている人もいるようだ。しかし、フランスではそうではない。先祖の霊が戻って来るとか、古い大木を切ると祟りがあるとか、わたしが来た島では一般的に受け入れられるたぐいの話も、フランスでは、何かの信心してるヒト？　あなたオカルト？　みたいな反応をされてしまうのが落ちだ。仏教の「法事」についても、フランス人には不思議だと捉えられる。死後何年も過ぎた人のことを、親戚や知人がわざわざ集まって思い出すなんて、奇妙なことらしい。

　フランスにいると、思う。理性を標榜するこの国には、異界への扉がない。もしかしたら近代化の時に叩き壊されてしまったのかも知れない。スペインやイタリアの田舎にはまだ残っている抜け穴、そこだけがワントーン暗い、もう一つの岸辺への穴がフランスには見つからない。

　長い間使われていなかった古い納屋を開けたり、寂れた町の夜道を一人で歩いたりする時に、フランスで恐れるべきなのは人間そのもの、あるいは人間の残した物であり、ぬっとでてくるなにか、ではないのだ。

　それは、「YOKAI」の島から来たわたしのような者には、社会の違いや政治の違いなどより、重要な違いに映った。この国には、ヒトと動物しか住んでいないのですか？　ほかの、あれとかこれとか、ほら、知ってるでしょう、

え、見たことないの、聞いたことないの？

　こう言ったからといって、わたしは特に霊感のある人間でもなければ、古くからの風習の残る田舎に育ったわけでもない。でもおそらく、都会に住んでいても地方に暮らしていても、この島にいる限り、形を変えて、「お隣さん」への扉はヒトの世界のあちこちに開いている。花のお江戸も、北斎の描く様々な異形のように、亡霊や妖怪の出番には事欠かなかったわけだし、大都市では、伝統が息づく地方よりかえって、魑魅魍魎のカオスが存在しやすい可能性もある。そういう意味では、この島の都市に住むヒトたちは、おそらく外つ国から来た人たちの「YOKAI」の概念をより親しく感じられるだろう。様々な民俗学的概念が薄れた場所で、それでも形を変えて、機会さえあれば顔を出そうとするそういった穴、一つ一つのしきたりや風習に還元できないある「昏さ」を、街に住むヒトビトは感じているから。

　とはいえ、この島でも、現在、あやかしやまれびとへの出入り口は次々と閉ざされているに違いない。幼い頃ほんとうに怖かったそれらの世界を、今は懐かしくさえ思うのは、おそらくそういった者たちの力が薄れているからに違いないのだ。
　水木しげるの故郷である鳥取県境港で、鬼太郎列車や妖怪の銅像を楽

しむ子供たちがいることを聞いて、驚きだった。だって水木しげるのマンガなんて、小さいときにはあまりにも怖くて、表紙さえ見ることもできなかったよ。弟と喧嘩すると、それをよく知っている彼は、わたしの後ろで、「げ・げ・げげげのげ〜」と歌うのだった。きゃあああ。もっと西にある島根県の石見銀山に行ったときにはすでに大人になっていたけれど、まだこの場所がユネスコの世界文化遺産に登録される前で、鬱蒼とした山道はひっそりかんとしていた。こういうところに妖怪とか化け物とか亡霊とかとにかく何でもかんでも出るんだな、と感じ入ったもの。車で行けども行けども猫の子いっぴき見えず、すれ違った通行人はただ一人、昔ながらに腰が「く」の字以上に曲がっているお婆さん。銀山の周りにはやたら神社や祠が多くて、ああ、やはり鉱山で亡くなった人が多いから、魂を鎮めるためにむやみにこういったものが建っているのだなあ。

　信じるか否かにかかわらず、ほんとうに怖くて直面できなかったものがあった。その島に自分も属しているのが忌まわしく、払いのけたい昏さが、あった。その島から離れ、遠く西の大陸に住むようになって何年か経ってはじめて、その昏さを、おそるおそる覗き込んでみるようになり始めた。それが拠ってきたる歴史、信仰や心性、因習も含めた風習を、ある点は疎ましく思い、ある点ではどうしようもなくそこに自分が属していることを感じた。あの日、波にさらわれていって戻らなかった多くの人たちのことを今も思うにつれ、死

んだ者たちと自分たちは常に共存し続けている、それは、迷信ではなく現実で、そのことを意識し続けなければならない、という感覚は、おそらく作家として、2011年後さらに強くなった。その後、亡霊を呼ぶ降霊会を描いた『亡霊ディナー』や、記録され、時に電波を通じて流れてくる声についての『声は現れる』といった作品を、フランス語で著したのも、おそらく、遠くにいながら、自分の生まれた島へ、文字を通じて回帰する試みだったのかも知れない。

　日本のマンガ作品をフランス語に翻訳する仕事を始めてから、これらのマンガに、もののけの出てくる頻度が高いことに気が付いた。もちろん、マンガというジャンルそれ自体に、異界を受け入れる傾向が強いこともある。ヨーロッパでは、大衆小説が、ミステリーを通じて、近代以降の下層階級やアウトローへのリアルな恐れと幻想が表現されるジャンルになり、また、ゲルマン神話に起源を持つエルフ信仰や、古代ギリシャから存在する吸血鬼伝説が創作作品の形を借りて生き延びて来たように、わたしたちの島でも、異界への扉が次第に閉ざされていくようになってから、行き先を次第に失ったまれびとやあやかしたちは、書物のページの上に住処を求めたのではないだろうか。

　そして、それらの者たちは、紙の上にそうやって住まったまま、海を越えてヨーロッパにたどり着き、西欧人の読者と出会うようになったのだ。

妖怪がこんな風にフランスに「移民」する手助けをするとは、マンガに耽溺していた中高生の頃には、考えもしなかったよ。そして、死や亡霊をあれほど忌避するフランス人が、「YOKAI！」と諸手を挙げて受け入れるのも。

　フランスで、たとえば水木しげるやトトロが歓迎されるのは、意外でもあるが理解できなくもない。フランス人は、土着の霊や化け物は徹底的に駆逐しておきながら、いざヒトだけしかいない世界が出来あがってしまうと、それが寂しくなったのだろう。彼らの妖怪好きには、どこか、逃げられてしまった愛犬が戻ってきたときのような、抗いがたい愛着の表明、懐かしさの表現が感じられる。現在のフランス文学や舞台、現代美術に「亡霊」の文字や姿が頻繁に踊るようになったのと同じく、遠く離れすぎてしまった昏さを、彼らもまた見つめ直そうとし始め、それでも自分たち自身が持っていた昏さをすぐに呼び戻す度胸はなく、まずは、遠くの島にいる「YOKAI」との邂逅から始めているのではないだろうか。

　日本滞在が長いフランス人の若いイラストレーターが話してくれた。ぼくにはぼくのヨウカイがいてね、たとえばトイレにいるときに最後のトイレットペーパーを食べてしまったり、仕事が終わって会社から出ようとすると、片付けねばならない書類を見つけてきたりする意地悪なヤツなんだけど、おそらくこの

ヨウカイはフランス生まれなんだよ。ぼくが描こうとしてるのは、そんな、このご近所さんに住んでいるヨウカイの姿なんだ。

　わたしたちヒトだけではなく、妖怪もまた島の外に出、旅をし、「YOKAI」となってフランスに住んだりなんぞできるのは、喜ばしいことだと思う。ここ、西の大陸では、「YOKAI」は、すこおしだけ違った風に発音される。「ヨッカイ」とか「ヨッカーイ」と呼ばれ、あやつら、何となく自分もかっこよくなった気分でいるかもしれない。
　そういえば、もう長いこと忘れていたけど、わたしが最初にパリで住んだアパートにも、何かがいたんだった。多分、「YOKAI」の島の実家から連れてきた子で、蕎麦を打ったりしてくれていたっけ。外国暮らしを始めて何年間かの孤独な日々、他のアパルトマンの灯りを見るたび、家族団らんが恋しくてたまらなかった。そのヨッカイも、ひとりで異国まで着いて来てくれて、わたしが大根をパリのベランダに干したりするたび、そこにぶら下がって遊んだりしていたのだ。
　あの子、どこに行ったのだろう。そんなことを思い出しながら買い物に出ると、ジョルダン通りとピレネー通りの角に、豆腐小僧がつっ立っているのにでくわした。こんちは、その豆腐、もらってもいい？　寒いから鱈ちりなんかいいかな、と思うんだけど。今晩、家に食べに来る？

YOKAINOSHIMA

YOKAINOSHIMAは架空の島だ。写真家の想像の中にだけ存在する。この島は、精霊とも怪物とも亡霊とも違う、日本独自の「妖怪」から着想され、そのYOKAIたちがこの想像の島には棲んでいる。

p. 19-21
ナマハゲ
秋田県、男鹿、芦沢

ナマハゲ
秋田県、男鹿、真山

p. 25-27
ナマハゲ
秋田県、男鹿

スネカ
岩手県、大船渡、吉浜

p. 31-33
スネカ
岩手県、大船渡、吉浜

p. 35
トシドン
鹿児島県、種子島、鞍勇

p. 36-37
トシドン
鹿児島県、種子島、野木之平

p.39
タラジガネ
岩手県、大船渡、崎浜

p.40-41
アマメハギ
石川県、輪島、皆月

39

41

災払鬼
大分県、国東、岩戸寺

p. 45
茂登岐

p. 46
八幡

p. 47
天狗

p. 48
競馬

p. 49
松影・海道下り・翁・正直切

以上すべて長野県、阿南、新野

48

49

51

p.50
駒
長野県、阿南、新野

p.51
志津目
長野県、阿南、新野

p.53
天狗

p.54
ビッチャル

p.55
クソタレ

以上富山県、魚津、小川寺

56

p. 56-57
獅子
富山県、魚津、小川寺

p. 58-59
裸カセドリ
宮城県、加美、切込

57

カセ鳥
山形県、上山

p.63
カセ鳥
山形県、上山

p.64-65
水かぶり
宮城県、登米、米川

p. 67-69
早乙女
宮城県、仙台、愛子

p.71-77

七福神（布袋・毘沙門天・弁財天・大黒天・福禄寿・恵比寿・寿老人）
福島県、二本松、錦町

75

77

p. 79
黄鬼

p. 80
青鬼

p. 81
赤鬼

以上すべて京都府、京都、吉田神楽岡

p.83
榊鬼
愛知県、東栄、月

p.84
山見鬼
愛知県、東栄、月

p.85
獅子
愛知県、東栄、御園

おさんど
愛知県、東栄、御園

女春駒
新潟県、佐渡島、野浦

田の神
鹿児島県、志布志、安楽

p. 93
田の神 嫁
鹿児島県、志布志、安楽

p. 94
コッテ牛
鹿児島県、いちき串木野、野元

p. 95
太郎
鹿児島県、いちき串木野、野元

p. 97
テチョ

p. 98
コッテ牛

p. 99
太郎

以上すべて鹿児島県、いちき串木野、羽島

船持ち
鹿児島県、いちき串木野、羽島

p. 103
ささら摺り

p. 104
天狗

p. 105
女獅子

以上すべて埼玉県、白岡、小久喜

p. 107
とん

p. 108
ちとちん

p. 109
赤鬼

以上すべて新潟県、佐渡島、小木

p. 111

つぶろさし

p. 112

ささらすり

p. 113

銭太鼓

以上すべて新潟県、佐渡島、羽茂寺田

ささらすり
新潟県、佐渡島、羽茂飯岡

115

銭太鼓
新潟県、佐渡島、羽茂飯岡

117

p. 118-19
獅子
新潟県、佐渡島、羽茂飯岡

p. 120
しゃぐま
山口県、山口

p. 121
鷺
山口県、山口

p. 122-23
鷺
島根県、津和野

p. 125-28
黒鬼
福岡県、筑後、久富

p. 131-33
ガラッパ
鹿児島県、南さつま、高橋

p. 134
平の踊り手
鹿児島県、日置、入来

p. 135
太鼓打ち
鹿児島県、姶良、反土

p. 136-37

チャンココの踊り手
長崎県、福江島、下大津

p. 139-41

オネオンデの踊り子
長崎県、福江島、狩立

141

主鉎
長崎県、福江島、狩立

p.145
山田楽の鉦
鹿児島県、出水、江内

p.146
我向
鹿児島県、出水、高尾野

p.147
近江大経坊
鹿児島県、出水、高尾野

148

p.148
兵児

p.149
きつね

p.151
兵六

以上すべて鹿児島県、出水、高尾野

p. 153
老僧
新潟県、佐渡島、岩首

p. 154
青鬼
新潟県、佐渡島、岩首

p. 155
女鬼
新潟県、佐渡島、水津

男鬼と女鬼
新潟県、佐渡島、水津

p. 159
場取りの面

p. 160
子獅子

p. 161
親獅子

以上すべて鹿児島県、鹿児島、大平

159

p.163-65
しし
岩手県、遠野、青笹

p.166-67
鹿
岩手県、一戸、根反

163

p. 168
牝獅子
新潟県、佐渡島、小木

p. 169
牡獅子
新潟県、佐渡島、小木

p. 170-71
虎
岩手県、釜石、仮宿

p. 172-73
メンドン
鹿児島県、硫黄島

大太鼓の花からい
長崎県、大村、黒丸

p. 177
ボゼ
鹿児島県、悪石島

p. 178-79
パーントゥ
沖縄県、宮古島、島尻

タカメン
鹿児島県、竹島

181

p. 183
シシ

p. 184
美女

p. 185
サンバト

以上すべて鹿児島県、加計呂麻島、諸鈍

p. 187-89
カマ踊りの踊り子
鹿児島県、加計呂麻島、諸鈍

189

南ぬ島棒
沖縄県、石垣島、登野城

p. 192-93
獅子の美しゃ
沖縄県、石垣島、登野城

p. 194
大獅子
沖縄県、沖縄本島、名護

p. 195
神獅子
沖縄県、沖縄本島、名護

ファーマー
沖縄県、石垣島

p. 199
ンミーとウシュマイ
沖縄県、石垣島

p. 200
久々能知命
鹿児島県、志布志、伊崎田

p. 201
香久槌命
鹿児島県、志布志、伊崎田

p. 203、205
与論十五夜踊りの踊り子

p. 204
大名

p. 206
傘売り

p. 207
朝伊奈

以上すべて鹿児島県、与論島

203

208

209

p.208-9
深川の面
鹿児島県、種子島、深川

p.210-11
猿
鹿児島県、種子島、深川

p.213
雌鹿

p.214
子鹿

p.215
雄鹿

以上愛媛県、西予、遊子谷

p. 216
さる
愛媛県、西予、遊子谷

p. 217
雄鹿
愛媛県、宇和島、増穂

p. 219
雄鹿
愛媛県、宇和島、高田

219

p.221-22
雄鹿
愛媛県、宇和島、三浦

清らかな妖怪 ― 日本人の精神性と祭り、
そしてシャルル・フレジェ『YOKAINOSHIMA』

伊藤俊治

　日本の島々は緑深く至る所に水脈が張り巡らされている。日本は濃い緑と豊かな水の上に成り立ち、その緑と水の循環が大地を磨く。多雨多湿で自然治癒力が高いため緑は伐採されても再生が早く20年も経つと元の森に還る。20年毎に建て替えられる伊勢神宮の式年遷宮も日本の森のサイクルに合わせたものだろう。

　日本の国土は狭い。しかし南北に細長く連なる島々は、亜熱帯から亜寒帯までの気候帯を含み、山岳が複雑に入り組んでいるため平地、低山、中低山、高山と区分され、多雪の日本海側と少雪の太平洋側で環境は大きく異なる。同時に地震や洪水や台風が頻発し、人々には自然の猛威への強い認識があり、この世界が儚く流動的であることを自覚している。

　このような多様な自然は四季の移り変わりとともに日本人の細やかな感受性を育んできた。日本人の自然観は西欧のような客観的なものではなく、そこに住む者の感情移入があり、内面的な感傷から生命感の高揚まで様々な感情が自然への共感とともに重ね合わされる。もののあわれや諸行無常といった日本人の美意識はこうした日本固有の風土から生まれてきたものだろう。

　日本はまたユーラシア大陸の最東端に群島状に位置する地理的条件により、一種の文化のフィルターのような役割を果たしてきた。一見すると単一の民族や均質な言語で構成されているように思われやすいが、そこに加えられ続けた力や流入してきた要素は厖大なものであり、世界でも類例のない異種

混合の場となってきた。歴史と文化の流れのダイナミズムにより極東の島々に持ち運ばれてきたものを蒸留し、エッセンスを抽出してゆく仕組みを長い時間をかけ生み出してきたのだ。それはまさにユーラシア大陸全域の文明の洗練された貯蔵庫の役割を果たし、レヴィ＝ストロースが指摘するように世界各地に断片的にしか残されていない古代神話の原型が日本神話には網羅されている。

　循環する繊細な自然を持つ日本では四季の移り変わりとともに無数の祭りが繰り広げられる。折口信夫はその「ほうとする話─祭りの発生」（『古代研究Ⅱ　民族学篇2』収録　角川書店）で、もともと日本の古代の祭りは秋、冬、春しかなく、その三つも一夜のうちに行われていたと言う。一年の終わりの大晦日の宵から秋祭りが始まり、冬祭りが続き、明けた元旦朝に春祭りを行う。中国から暦法が伝わる以前、四季の意味は現在とは大きく異なり、一つの大きなサイクルの終わりと始まりという時間概念だけが明確化していた。つまり田畑の一年の実りを神々に報告する秋祭りがあり、異界から訪れる来訪神が人々の生命を寿ぎ祝福する冬祭りが続く。冬祭りはまた祖霊や死者の鎮魂儀礼であり、現神人である天子の物忌みの期間だった。翌日の夜明けに天子は物忌みから明け、祝詞を宣い、新年の豊作や健康を祝福する。これが春祭りである。こうして同時に行われていた三つの祭りは次第に分離し、さらに冬祭りの冬祓えを夏にも夏祓えとして行うようになり、それが夏祭りとして生まれ変わり四季の祭りが整う。

　一年の終りの冬祭りでは冬祓えの後に禊ぎがあり、鎮魂式（みたまのふゆ）が執り行われる。鎮魂式はもともと冬枯れの時期に来訪神から力を貰い、天子が新たな現神人として再生する場であり、天皇霊の継承儀礼として、かつては年毎に執り行われた。人間の力の源泉は魂（たま）であり、魂の力が付加されると人は精力を増す。外から来るこの魂を身に付着させるのが「ふゆまつり」であり、霊的な

ものの増殖を意味した。日本の祭りの原動力とはこの魂が毎年新しく蘇生するという信仰に他ならない。

　折口信夫は海の彼方の常世から冬にやってくる来訪神は神というより精霊と言ったほうがいいかもしれないと指摘した。古代日本で神概念は希薄であり、それより遥か以前から精霊や魂が信じられていた。そのような来訪神を招き、鎮魂の物忌みに入った天子に来訪神を宿らせることで天子は現神人になれる。折口はその来訪神を歓待し、再び送り返すプロセスに日本の祭りや芸能の起源を見いだそうとした。日本人の精神性はそうした循環と再生を大切にしてきた。海の彼方から時を定め神霊が来臨し、人々を祝福し、訓戒を垂れ、共同体の安寧を保つという伝承はやがて現実の中で神の伝えを持って土地を巡り歩き、芸能をしながら祝福を述べる放浪の神人(ホカヒビト)や異人(マレビト)へ変化していった。

　この来訪神神話は沖縄を初めとして日本群島に帯状に点在し、異人は近年に至るまで日本各地で芸能者や聖の姿となり、現れては消えていった。一年に一度、春を待つ冬の最中に、異人は仮面仮装とともに村々を訪れ、春の到来を告げる。異人が訪れないと、その土地の荒ぶる精霊により場所が荒れ果ててしまう。そのような荒廃を浄めるものとして異人が出現し、場に再び活力をもたらすのだ。

　秋田・男鹿半島のナマハゲは小正月の晩に村の青年たちが鬼の面を被り、ケラミノという衣を着て家々を訪れ、祝詞を述べる。大分・国東半島の修正鬼会は香水棒の舞いや四方固めの儀の後に男女一対の鈴鬼の舞いで鬼を招き入れ、赤鬼黒鬼が暴れまわる。石垣島・宮良では地底世界に繋がる海岸洞窟からアカマタ、クロマタという、体をツルで縛った鬼のような巨人が出てきて棒舞いを踊り、人々の歓待を受け、再び海へ帰ってゆく。鹿児島・

甑島では大晦日の日、ミノを身に付け、鼻の尖った仮面を被ったトシドンと呼ばれる来訪神が家々を訪れ、子供たちを脅かした後に、大きな年餅を配りながら練り歩く。薩摩・硫黄島のワラミノを纏った草荘神はワラや草に自然の生命エネルギーを象徴する神の刻印を見る珍しい祭祀である。こうした祭礼のいくつかは現在では形骸化し、遠い時代から信じられてきた"大いなる物語"はすでに消え去ってしまったかのように見える。しかし一方で、特に祭りの宝庫と言える東北地方を襲った東日本大震災（2011年）以降、途絶えていた多くの祭礼が次々と復興される状況もあらわれている。しかもそれは"大いなる物語"を失った祭礼の細々とした存続ではなく、その地域で生きようとする人々の新しい世界観の創出と結びついているように思える。土地の人々が再び祭礼に拠り所を見いだし、物語を見失った祭礼という器に新たな聖水を注ぎ込もうとしているかのようだ。

　四方を海に囲まれた日本では海は恵みとともに災いをもたらすものでもあった。しかし長い生活の中で、日本人は海からやってくるものに抵抗するより静かに受け入れる作法を身につけ、柔らかく吸収しようとしてきた。日本の歴史は移動と開拓の歴史であり、様々な土地や場所に同胞を分かち合い、新たな村々をつくってきた。その過程で神を迎え入れる祭礼がなかったなら、なんと味気ない生活となったことだろう。毎年、同じ季節に祈願と感謝の念を繰り返し、心の安寧を保っていた人々は、やがて時代と環境の変化に応じ祭りの形式や内容を変えていった。海の向こうからやってきた得体のしれない妖怪や山奥から降りてきた奇怪な怪物を"客神"として家へ招き、歓待するこうした身振りが日本人の精神の基層に滑り込んでいる。太平洋戦争のニューギニア戦線で爆撃され左腕を失いながら生き延び、2015年末に亡くなった妖怪学の大家・水木しげるは、古い文献や絵巻物などから伝承や妖怪画を蒐集し、それをベースに多種多彩な妖怪を漫画のキャラクターとして作り出し、日本人が持つ妖怪イメージに決定的な影響を与えた。戦後70年を無数の戦

友たちの霊とともに生き抜いてきたその水木にとって、妖怪という存在は戦争のない時代だからこそ生み出され、想像され、日々の生活に入り込みうるものだった。つまり日本の妖怪とは実は平和のシンボルでもあったのだ。私たちはそのことの大切さを危機の予感に満ちた現在において強く感じ始めている。

　長野・新野の雪祭りは村人が様々な仮面をつけ神となり、田楽・神楽を踊って五穀豊穣を祈願し、雪を稲穂の花に見立て大雪（豊作）を祈る祭りだが、その合間に夜明けまで多彩な芸能が繰り広げられる。仮面は19種に及ぶが、幸法（さいほう）と呼ばれる神の面や矢を射て悪霊を退散させる競馬（きょうまん）や祭りの最後に演じられる四角い獅子面が有名である。岩手・遠野では年に一回、八幡様が山から降りてきてドロの木を鉋で削ったカンナガラを背に垂れ、頭上には役を示す「たてもの」を角で押さえた特異な面を被り、人間と戯れながら豊作を祈願し激しいリズムで踊りまくる。秋田・西馬音内の盆踊りは、色とりどりの端布を繋げた端縫い衣裳と編み笠を被った黒頭巾の女たちが風に揺れる稲のようにたおやかに、地を擦りながら死の舞いを踊る。

　こうして見てゆくと日本の島々には仮面仮装の祭りがなんと多いことだろう。ユーラシア大陸の首飾りと言われるその地理的特性から広大な大陸の仮面仮装がこの群島に滴り落ち再構成されたかのようだ。日本には古くから粗野な面はたくさんあったが、外来の面が急速に集中的に入ってきたため従来の素朴な面は影を潜めていった。もちろん仮面仮装は稲作伝播や農耕儀礼と密接に結びつく。それらは実りの獲得を巡る儀礼であり、仮面仮装により食を司る神霊となり、その年の豊穣を実現させようとする。自然は苛酷で厳しく、そうした現実に対処するため効力ある象徴が必要とされ、仮面仮装というシンボルがその役目を担った。

　仮面儀礼の多くは日照りや洪水、害虫や台風の発生といった自然の脅威と

対峙し、その原因となるものを調律しようとする人間の働きかけである。不可解な自然に対し、その自然を変形する新たな原理を提示し、超自然的なものへ触れようとする。それは長く厳しい歴史の中で人間の集団が危機と必要性に駆られ、人間を再創造しながら編み出してきた知恵の集積と言えるだろう。

　柳田國男は『妖怪談義』（講談社学術文庫）で、日本中に散在し、伝承される鬼や天狗や河童といった妖怪たちは日本人の畏怖や恐怖の最も原初的な形であり、神や霊がどのような経路を辿り、人間の誤謬や戯れと結びつきながら怪奇なイメージを生み出してきたのかを知るに欠かせないものだと指摘した。例えば「おに」が「鬼」という漢字に移入されたためその意味が固定し、死者が鬼であるという漢字の意味合いが強くなり、かつて「おに」が持っていた多義性や曖昧さが切り捨てられたが、「おに」は土地の精霊であり、神々であり、祖霊であり、怪物でもあった。春祭りは豊作を祝福し、その豊穣さを具体的に彷彿とさせようとするが、その時、祭りに雪崩れこむように「おに」が不可解な怪物として出現する。もともと妖怪も精霊も祖先も神々も人々の中では判じがたいものであり、混じりあっていた。しかし彼らの恐怖や畏怖の感情は目に見える「おに」という形へ結晶化し、繰り返したち現れてくることになる。神楽では初め神が鬼を屈服させていたが、やがて神と鬼の両方を鬼が務めるようになってゆくケースも出てくる。こうした仮面仮装により人は聖性を呼び寄せ、異界へ入りこむ。神に祈り、共同体のため恍惚と踊り、神に変身し、神を全身で直感する。そうした身振りの痕跡は今なおこの妖怪の島々に色濃く残っている。

　シャルル・フレジェの、海辺や雪原や山々や森林や田畑を背景に仮面仮装の人物の身振りを中心に撮影した日本の祭礼の写真を見て感じるのは、それらに共通して宿る清浄性だろう。その構図や反復、配色や配置、リズムとパターン、構えと動き、人工と自然の対比といったフレジェの写真に固有

の抽出作業からは日本の祭りの特性である清らかさが精緻に引き出されている。それはフレジェがヨーロッパで撮影したカーニバルなどの祭礼の写真集『WILDER MANN―欧州の獣人 仮装する原始の名残り』（青幻舎）と対比させると、よりいっそう明確になる。この清浄性はこれまで見てきた日本の祭礼の発生や仕組みと深く関わる。無駄を省き、余剰なものを削ぎ落とした最も簡潔な手法と形式が祭礼のどのレベルでも尊ばれる。そうした精神を前提にあらゆるものが執り行われるのだ。

　日本の祭りでは「みそぎ」と「はらえ」が不可欠である。「みそぎ」は神事の前にあらかじめ心身を浄めることであり、家でも身体でも、神に接する資格として「みそぎ」を行う。良きことを待ち受けるには心と体を清潔に美しくする行事が必要である。罪や穢れを排除し、不安や怖れを払拭し、精神を安定させ、忌まわしいことを清め祓う。

　「はらえ」は穢れを冒した時や慎むべきことが向こうからやってきた時、それを贖うために自分の持つものを差し出し、その穢れを祓うことである。神がこの贖いを受けとめ、その穢れを浄めてくれる。このような清浄性を第一とする精神が日本の祭りを長い時代に渡り支えてきた。妖怪や怪物と言うが、その妖怪や怪物のなんとすがすがしく、清らかなことだろうか。フレジェの写真にはその精神の成り立ちが写しとられている。

　日本に度々訪れたアメリカの建築家フランク・ロイド・ライトは日本文化の清新さに強く惹きつけられ、次のように述べた。
　「清潔にしなさい。清潔であることは日本の古代からの精神である。例えば神道は善良な人や道徳的な人ではなく清潔な人について深く語ろうとする。清潔な心を持った清潔な手について何よりも語ろうとする」（ケヴィン・ニュート『フランク・ロイド・ライトと日本文化』より　大木順子訳、鹿島出版会）

ライトにとって日本人の清潔さは感嘆すべきことであり、身体から道路、街並み、住居、寺社、仏閣、田畑まで、あらゆる領域でその清潔さを保とうとする日本人の努力に言及している。それは単に場の無駄を嫌うのではなく、どんな混沌をも整理しようとする清浄性があって初めて実現される精神の位相に注目しているのだ。

　日本文化に愛情を注ぎ続けたフランスの文学者アンドレ・マルローもライト同様に日本の精神の清浄性や簡潔性に惹きつけられた。熊野から伊勢神宮を初めて訪れた時にマルローは驚愕する。20年毎に建て替えられる社殿は磨き抜かれ、樹皮を削いだばかりの新しい木材で作られ白砂の上に清々しい佇まいを見せていた。それは1600年あまりも続いてきた。その周期的な破壊と再生をマルローは日本人が20年毎に永遠を再発見する方法とみなす。伊勢神宮は1600年前に誕生し、終わりを知らず、老化も退廃も知らず、常に更新され続け、彫像も絵画も装飾もいっさいない簡潔さと静寂に浸っている。マルローが魅せられたのは宗教的で神秘的な雰囲気というより、その清い新しさが見事なまでに時間の枠の外にあるという厳然たる事実だった。日本の祭りもまたその時間の枠の外にあり、すがすがしく、人を浄化する。
　「富士山は自然がつくったが、伊勢は人間がつくったものであり、それは魂なのだ」（アンドレ・マルローの言葉　ミシェル・テマン『アンドレ・マルローの日本』阪田由美子訳、TBSブリタニカ）

　シャルル・フレジェのこの写真集にもマルローが指摘した日本の魂が入っている。日本の精神と祭りの奥に潜む刷新の身振りが写りこんでいる。それは永遠を再発見するための写真術と重なるのだろう、とふと思った。

日本の祭に来訪するもの

畑中章宏

　日本で営まれてきた祭は、季節の折り目ごとに、ふだんは遠くにいる神を村や家に迎えてもてなすものが多い。こうした祭においては、日本の農耕の中心である水稲栽培、イネの成育とコメの収穫にまつわる儀礼が、特別に重んじられてきた。このため1年間の農作業（田ならし、種蒔き、田植えなど）や秋の豊作を模して実演する、豊穣祈願の呪術的な行事が広く行われてきた。豊穣祈願のほかにも、日本人は長寿や繁栄、厄災の鎮送といった願いを、言葉や動作を用いて表現してきた。こういった儀礼的な言葉や動作を、歌や舞踊や演劇に託したものが、日本の祭や民俗芸能の中心をなす。

　民俗学者の折口信夫は、八重山諸島の来訪神が盆や年越しの夜に訪れ、人々に祝福の言葉を授けて帰っていく姿から「まれびと」という概念を発展させた。海の彼方や山の奥、また天空から来訪する存在は、祭の場において、人々に幸福と豊穣をもたらすための言葉を発する。来訪神には異様な仮面をつけたものが稀ではなく、仮面で顔を覆うことで、霊的、神的な存在を表現する。こうした仮面には、顔をすべて覆う大面式と、顔のみを覆う小面式があり、来訪神の仮面は大面式であることが多い。仮面行事は日本列島の全土に分布し、南アジアの仮面習俗との類似が指摘される。また節分の追儺行事の鬼の仮面も、このような仮面の一種とみることができる。

　日本では1872（明治5）年まで現在と異なる暦を採用していたのである。12月3日を1873（明治6）年1月1日とし、グレゴリオ暦（太陽暦）を取り入れた。それ以前の月の運行と太陽の運行を基本にした太陰太陽暦を今日では「旧暦」という。旧暦は太陽暦に比べて1ヶ月が短く、1年が13ヶ月になることもあった。現在でも伝統を踏襲し、旧暦に従う祭や民俗芸能も少なくない。

1年の最初の月である「正月」には、新年を迎えたことを祝って祭や行事が行われる。

　「正月」行事は「年取り」「年越し」ともいい、大晦日（12月31日）から元日（1月1日）にかけての行事が中心になるが、12月の中旬から1月下旬まで続く。正月はさらに、元日を中心とする「大正月」と15日を中心とする「小正月」に分かれる。現在では年頭の大正月を祝うことがはるかに多い。

　正月には各自の家に、先祖の集合霊である「祖先神」が帰ってくるという信仰が日本にはある。12月31日の夜は「大晦日」あるいは「大年」「年の夜」といい、年重ねに関わる行事をする。一方で小正月の前夜、14日の夜には、異様な仮装をしたものたちが来訪する行事が日本の各地に分布する。

　立春・立夏・立秋・立冬の前日である「節分」も、季節の重要な変わり目である。中でも立春の前日が重んじられ、大晦日、1月14日とともに年越しの日とされる。立春の節分には、全国の神社仏閣で「鬼は外、福は内」と唱えて煎り豆をまく、追儺行事が行われる。こうした豆まきは民間にも広まり、現在も盛んである。

　「盆」は旧暦7月15日の「盂蘭盆会（うらぼんえ）」を中心とする先祖供養の一連の行事である。盆の名称は仏教の経典に由来し、その期間は7月13日の精霊迎えから16日の精霊送りまでが一般的である。16日は閻魔王の縁日で、地獄の釜の蓋が開くとされたり、「施餓鬼（せがき）」といって、亡者の世界に落とされた霊や魂を鎮め、供養する行事が行われる。ただし現在では新暦や月遅れに、盆行事を行うところが多い。

　「鬼」の姿は、一般的に頭に角を生やし、牙を剥き出し、鉄棒など何かしらの武器を持つ存在としてイメージされる。こうした鬼は、伝説や民話の中では、暴力的でまがまがしい存在として登場することが多い。またその怪異な風貌は、西洋のサタンやデーモンを想起させる。しかし日本の祭に登場する「鬼」は、1年の節目に来訪し、春の到来を告げる役割も果たす。しかもそ

の際には、子どもや共同体への新参者に対して、怠けることを戒め、正しい生活に導く存在として現れる。また悪鬼として恐ろしい表情をしているにも関わらず、神や、神の使いに打ち負かされることも少なくない。鬼は、人々に危害を加える邪悪な霊や死者である一方で、人々に祝福をもたらす両義的な存在であるといえる。

　秋田県男鹿半島の「ナマハゲ」、石川県能登地方の「アマメハギ」、鹿児島県の甑島、種子島の「トシドン」など、青年が蓑を着て鬼の面をかぶり、家々を訪れ、怠け者を探し回る行事は、ほとんどがもともと小正月を期して行われるものだった。一方、鹿児島県悪石島の「ボゼ」は盆に、硫黄島の「メンドン」と竹島の「タカメン」は、旧暦の8月1日（八朔）に来訪する。また本州でも「新野の雪祭り」、奥三河の「花祭」にも「榊鬼」をはじめとする「鬼」が現れる。節分の追儺行事の鬼、盆行事の鬼もこうした来訪者の一種とみることができる。

　日本の民間信仰、民間伝承においては神と精霊、あるいは人間と動物の中間的な存在がいる。山や風、あるいは火伏せを司る「天狗」は、高い鼻か烏のような嘴を持つとされ、祭や民俗芸能の中にしばしば登場する。天狗の姿とその役割は、霊山で厳しい修行を積む山岳仏教の修験者（山伏）にもとづくものだと考えられる。河川や湖沼など水との関わりが深い「河童」は、頭に皿を載せ、甲羅と水かきを持つ存在としてイメージされる。しかし祭や芸能に出てくることは少なく、鹿児島県南さつま市「ヨッカブイ」の「ガラッパ」も、河童とされているもののこうした姿をしていない。

　動物の仮装で最も親しまれているのは「獅子舞」の「獅子」である。「獅子」は、「龍」などと同様に、中国由来の超越的な霊獣で、こうした獅子舞の獅子頭は、おおむね眼をいからし、耳を立て、鼻孔を開いた顔つきをしている。獅子は活発で、躍動的なイメージから特別な力を期待され、音楽を伴

う舞や踊りにより、悪魔を払い、場や道を鎮める役目を担った。獅子はまた春迎えの縁起の良い獣とみなされ、猛々しい姿にも関わらず、夫婦や親子の情愛を示す存在としても演じられる。

　また日本において「シシ」は、鹿や猪のような野生獣全般を指し示す言葉でもある。「鹿踊り」は「しし踊り」と読み、鹿角をつけていても顔の部分は「獅子頭」のこともある。「虎舞」の「虎」は日本には生息しないが、中国を舞台にした浄瑠璃や歌舞伎などを通じて、民俗芸能に持ち込まれた。

　「鹿」をはじめ「狐」「猿」「牛」「馬」などの動物は、古代神話や神社の由緒などから神の使い（眷属）である霊獣とみなされた。こういった動物たちは、田畑を荒らす害獣の場合もあるが、食材や衣服、薬などになり、また農作業の一部を担い、荷物の運搬の手助けをする益獣として重んじられた。こうしたことから、祭や民俗芸能にしばしば登場することとなった。

　東北地方の「カセドリ」のように蓑笠をつけたものたちも、異界から来訪する神とされる。また造花のついた笠をかぶって祭に登場するものも多い。蓑笠や花笠で顔を覆い隠すことは、人をふだんとは異なる精神状態にさせる。花笠は神霊の降りる依代でもあったことから、花笠をつけての舞は、神が踊り、祝福している行為とみなされた。太鼓や鉦などの楽器が祭や民俗芸能の重要な要素であるのも、神や精霊、亡魂の荒ぶりをかき立て、また鎮める働きを持つためであった。

　男性器様の木の棒をつけた男が登場するなどして、五穀豊穣や多産繁栄を祈願する祭や民俗芸能も少なくない。人間の仮装ではほかに、老人の面をかぶる「翁」が、長い生命を生きた縁起の良さなどから重要な役回りを果たすことが多い。

キャラクターとグループの解説

畑中章宏

pp. 19–21, 23, 25–27
ナマハゲ
秋田県、男鹿、芦沢
秋田県、男鹿、真山
ナマハゲ
12月31日（大晦日）

ナマハゲは、年の節目になると怠け心を戒め、無病息災、田畑の実り、山の幸、海の幸の恵みをもたらすために、山から降りてくる来訪神である。
冬の間、囲炉裏でずっと暖をとっていると、手足に紅い斑ができる。これを方言で「ナモミ」や「アマ」といい、「ナモミ剥ぎ」が「ナマハゲ」になったといわれる。家々でナマハゲは、「悪い子はいねえが」「泣ぐ子はいねえが」などと奇声を発しながら子どもを探して暴れる。ナマハゲには新年を迎える祝福や子どものしつけの役割もあり、家人は料理や酒で丁重にもてなす。
男鹿半島内の約80集落で行われており、各集落ごとに着ているもの、持ち物、家に入る人数が違う。こうしたナマハゲは、山に住んでいる神の使いや神の化身というふうに捉えられている。
鬼のような2本角の面は、木の皮や木の彫刻、荒に紙を貼ったもの、紙粘土などさまざまな素材でできている。ナモミを剥ぎ取るための出刃包丁と、剥ぎとったナモミを入れるための桶を持ち、藁製で糞状の衣裳（「ケデ」、あるいは「ケダシ」「ケンデ」「ケラミノ」ともいう）、藁で編んだ脛あて（「ハバキ」）と藁靴を身につける。
男鹿市内の「ナマハゲ行事」は、かつては小正月に行われていたが、現在は12月31日の大晦日の晩に行われている。

pp. 29, 31–33, 39
スネカ・タラジガネ
岩手県、大船渡、吉浜／岩手県、大船渡、崎浜
いずれも1月15日（小正月）

三陸沿岸部に伝わる「スネカ」と「タラジガネ」は、男鹿のナマハゲと同じように鬼面をつけ、藁蓑をまとった来訪神で、家々を訪れ、怠け者や泣く子を戒める。大船渡、釜石地方では「スネカ」「スネカタクリ」「タラジガネ」、久慈地方では「ナモミ」「ナマミ」、宮古地方では「ナモミタクリ」と呼ばれる。岩手県大船渡市三陸町吉浜地区のスネカ行事と、崎浜地区のタラジガネ行事は、毎年1月15日の小正月に行われ、子どもの成長と五穀豊穣、豊漁を祈るものである。スネカの語源は、寒い冬に怠けて、囲炉裏や炬燵に入ってばかりいる怠けものの脛についた火斑を剥ぎ取る、「脛皮たくり」からきているといわれる。山から降りてきたスネカの背中には、捕まえた子どもを入れた米俵と小さな靴がついている。面はそれぞれに異なり、現在は中学生が演じている。
タラジガネの「タラ」は米俵を切ると衣裳になることから、「ジガネ」は意地悪なおじいさんを意味する。タラジガネは子どもを入れて連れていくための袋と刃物を手にし、歩くたびに、腰につけた貝殻が「ガラガラ、ガラガラ」と音を立てる。現在の面は10年ほど前に制作したもので、以前は炭を顔に塗り、手ぬぐいを頭に巻いていた。

pp. 35–37
トシドン
鹿児島県、種子島、鞍勇
鹿児島県、種子島、野木之平
いずれも12月31日（大晦日）

九州南端、鹿児島県の甑島や種子島では正月を迎える夜に、鬼のような顔をした年神「トシドン」や「正月どん」が、小さな子どもがいる家を訪れる。種子島のトシドンは1883〜85（明治16〜18）年の台風の被害により、甑島から移住してきた人が伝えたといわれる。
鬼や天狗に似た仮面をかぶり、ムシロを着て、大きな刃物を持つ。トシドンはふだん、天上界から下界を眺めて、子どもの挙動を見ている。そして毎年大晦日になると、首のない「首切れ馬」に乗って地上に降り立つ。刃物を手に村に入ると、鐘やほうきを持った従者とともに家々を回り、その1年の間に悪いことをした子どもを懲らしめ、善行を誓わせる。トシドンが子どもに与える歳餅は、歳を1つ取らせる餅だといわれている。
同じ鹿児島の離島のメンドン、タカメン、ボゼなどと、異形の来訪神という点で共通しているが、トシドン以外は夏のお盆の前後に訪れる。トシドンは、正月を期して来訪する点で東北地方のナマハゲやスネカ、北陸地方のアマメハギなどに性格が近い。

大分県国東半島の六郷満山で旧正月に行われる「修正鬼会」は、五穀豊穣を祈る修正会、鬼を祓う追儺式に由来する鬼祭り、そして火祭りが一体になったものである。六郷満山を開いた仁聞菩薩が養老年間（717～724年）に山内の28ヶ寺の僧侶を集めて始めたのが起源だといわれる。
僧侶が扮する2体の鬼、赤鬼の「災払鬼」と黒鬼の「鎮鬼」が洞窟（岩屋）の中から出てきて、寺の境内や集落を暴れ回る。鬼は体に1年（12ヶ月）を表す12本の縄を巻く。修正鬼会の最後にこの縄を切るのは、1年を断ち切るという意味を持つ。この鬼会の鬼は祖霊神だと考えられる。
修正鬼会の参加者は全員、行事の1週間前から生活を清め、1週間の間、精進をして祭に臨む。3食の食事を精進料理（仏教の戒律に基づき野菜・豆類を食材として調理した食事）に変える。毎朝起きたあとに水で全身を清めるなど、参加者は行事の当日に祈るだけではなく、事前に過酷な修行を受ける。
修正鬼会は現在、国東市の岩戸寺、成仏寺、豊後高田市の天念寺の3ヶ寺で行われている。

pp. 40-41
アマメハギ
石川県、輪島、皆月
アマメハギ
1月2日

能登半島に分布する来訪神で、「アマメハギ」のほか「メンサマ」などとも呼ばれ、鬼面をつけて家々を訪れ、威厳のある所作で、災厄を祓う。
囲炉裏や火鉢に長くあたっていると足にできる赤い火ダコを、「アマメ」といって、怠け者の証とされ、ノミと金槌でそれを剥ぎ取るものを「アマメハギ」という。男鹿のナマハゲ、三陸のスネカやタラジガネなどと類似した習俗である。
皆月のアマメハギでは、雄・雌一対のガチャ面2、猿面1、天狗1の4人が家々を訪れ、「アマメハギござった。餅三つ出いとけや」「怠け者はおらんか」「勉強せんもんはおらんか」など子どもを脅す。子どもが「言うことを聞いて、がんばる」と誓うと、アマメハギは頭をさする。子どもは感謝して、ガチャと天狗に餅を3人分差し出し、猿が袋に餅を集めながら家々を回る。

pp. 45-51
茂登岐・八幡・天狗・競馬・松影・海道下り・翁・正直切・駒・志津目
長野県、阿南、新野
新野の雪祭り
1月14日～15日

長野県南端の山間部にある伊豆神社で、毎年小正月の朝まで夜を徹して行われる「新野の雪祭り」は、田楽、舞楽、神楽、猿楽、田遊びなど、日本の多彩な民間芸能を盛り込み、能や狂言の原点ともいわれる。雪を豊年の吉兆とみなし、田畑の実りを願う祭の目的から、民俗学者の折口信夫が提案したことにより「雪祭り」と呼ばれるようになった。
「幸法」と「茂登喜」は、赤布を巻いた頭に長い藁の冠、その先に五穀の入った玉を付け、手には松の枝と田団扇を持つ。新野の農耕神で最も位が高い幸法と、茂登喜はよく似ているが、表情と所作のすべてが対照的である。
「競馬」は農作物の害虫を追い払うための舞で、馬の造り物を身につけ、騎乗の姿に扮する。2人の舞人が、跳ねる馬の手綱をさばいたり、弓を射たり、馬が横跳びをしてみせる。「正直切」は遠くから人々を祝福しに来た客人神で、12ヶ月の食べ物や旅の出来事などを俗な言葉で語る。

pp. 43
災払鬼
大分県、国東、岩戸寺
修正鬼会
西暦奇数年の旧暦1月7日に岩戸寺で、西暦偶数年の旧暦1月5日に成仏寺で交互に。毎年旧暦1月7日に天念寺にて（新暦の2月）

宮司が務める「お牛」に続く「翁」は、一族の首長として祭りを主宰するもの、また神主として村々を訪れる常世のまれびとの姿とみられる。「松影」も翁の一種で、赤い布で頬被りをし、白い髭を生やした面を額に付ける。「海道下り」は行く先々の土地を祝福しながらやってきた禰宜(ねぎ)(神職)の親子連れである。翁の面は顔の半分ほどしかない小さいもので、額に装着する。中の人が下を向くことで面が正面になる。

斧や槌を持つ3人の鬼は「天狗(てんごう)」と呼ばれる。祭の初めに人々を出迎え、禰宜衆との問答で打ち負かされる鬼を、天狗(てんぐ)とみるのは、山の神を表しているためだと考えられる。「八幡」は日本古来の武神で、烏帽子に白衣を着て鈴と団扇を持ち鬼の面をかぶる。印を結んだあと、馬面で赤い装束の「駒」にまたがる。鬼面に赤い衣を着た「志津目」は八幡と対をなし、扁平な頭をした「獅子」にまたがって立ち去る。

p. 58-59
裸カセドリ
宮城県、加美、切込
切込の裸カセドリ
旧暦1月15日(新暦2月中旬から3月上旬)の
近くの土曜日

東北の宮城県、山形県には真冬に、藁装束をした男たちに水をかける奇習がある。
宮城県加美町(旧宮崎町)の切込集落に伝わる「切込の裸カセドリ」は、旧暦1月15日の夜に行われてきた小正月の行事である。顔や体にヘソビ(竈墨)を塗った15歳以上の男性が家々にあがり、家人にヘソビをつけて回る。また初めて参加する者、「初婚」(ゆうち)(新婚の夫)、厄年の者は、裸の腰に注連縄を回し水を浴びせられる。厄年の者は頭に「ボッツ」という藁束をかぶる。その役には特別な名前はない。
この行事は火伏(ひぶせ)(防火祈願)の行事とされているが、異装の若者が寒中に水を浴びせられ、家々で饗応を受けることから、本来は成人儀礼であったとみられる。

p. 53-57
天狗・ビッチャル・クソタレ・獅子
富山県、魚津、小川寺
小川寺の獅子舞
1月第4日曜日、3月12日の春祭、
10月12日の秋祭

「小川寺の獅子舞」は、毎年1月第4日曜日の火祭りと春秋の祭礼に千光寺観音堂で奉納される、古い様式を残した神仏混淆の行事である。
この獅子舞は「二人獅子」で、頭を左右に振り、地を這って何かを探すように腰をかがめて踊る。舞の先頭の天狗は、左右の手足を同時に出し、踊り方は跳ねるようである。
踊りに加わる「ビッチャル」と「クソタレ」は実在した人物だといわれる。昔、小川村が山境いをめぐって隣村と争ったとき、敗訴になった小川村を宥智僧正が救った。その手助けをした十王堂六兵衛が鼻べちゃのビッチャル、森木三右ヱ門がクソタレとされ、ビッチャルは身体を斜めにして足を引きずり、クソタレは両手を広げ、四股を踏むような格好をする。2人の腰に入っている小さな球はおにぎりだという。

p. 61, 63
カセ鳥
山形県、上山
カセ鳥
2月11日

山形県南東部の上山地方では寛永年間(1624〜45年)から、旧正月に「カセ鳥」が出て町を回る奇習が行われてきた。
カセ鳥は腰に藁を巻き、手拭で顔を包んで、「ケンダイ」という尖った蓑をかぶる。股引に草鞋ばきで、青竹の先に笊をつけた「銭さしかご」を持つ。「カセ鳥、カセ鳥お祝いだ、クックックッ」あるいは「カーッカーッ」と鳴きながら町に現れたカセ鳥は、町の若者たちから祝い水をかけられる。ケンダイから抜け落ちた藁(ミゴ)には神が宿るとされ、これで女の子の髪を結うと髪が黒く、また多く生えるようになるといわれている。
上山ではカセ鳥を「稼ぎと理」や「加勢鳥」とあて字し、五穀豊穣と商売繁盛、また火伏の行事として家々で手桶を用意し、カセ鳥の頭から水を浴びせて、火難を防ぐご利益を願った。

pp. 64-65
水かぶり
宮城県、登米、米川
米川の水かぶり
2月の初午（2月上旬）

「米川の水かぶり」は、宮城県登米市の米川五日町地区に古くから伝わる、火伏の行事である。地区に住む男たちが、頭にはかぶり物の「あたま」、首には輪状の「わっか」をつけ、肩と腰に注連縄を3本巻きつける。「あたま」にある角はそれぞれ本数が違い、炎を表している。足元は草鞋履きで、顔には火の神の印とされる竈墨を塗り、人相をわからないようにする。彼らには名前がないが、火の神様の化身とされている。
男たちは、曹洞宗大慈寺に向かい、境内に祀られている火伏の神、秋葉山大権現で火伏を祈願したあと、さらに南に向かい、諏訪森大慈寺跡でも火伏祈願をして、火の神への化身が完成する。火の神に化身した男たちは、家々に水をかけながら町中を走り抜ける。また、男たちが身につけている注連縄の藁を抜き取り、屋根に上げると、火伏のお守りになるとも伝えられている。

pp. 71-77
七福神（布袋・毘沙門天・弁財天・大黒天・福禄寿・恵比寿・寿老人）
福島県、二本松、錦町
石井の七福神と田植踊
元来は2月中旬（旧暦の小正月）、現在は1月第2日曜日（新正月）、2月第3日曜日

七福神は、福をもたらすとして信仰されている、七柱の神である。七福神の乗った宝船の絵や置き物は縁起がよいものとされ、七神を祀った社寺を巡る「七福神めぐり」は現在も盛んである。
「石井の七福神と田植踊」は福島県二本松市の旧石井村に伝承され、もとは旧暦の小正月に集落の各家々を巡って行われていた。東北地方特有の田植踊は、初春に家々を訪れ、その年の稲や繭が豊作であることを祈り、農作業のようすを演じて、踊り祝う。現在では正月の年重ね（男の大厄の42歳の年に厄を払う習俗）の祝いの席に呼ばれたりして、踊られている。年重ねのときにお祝いと厄払いを兼ねて家に呼ぶ風習が7、8年前まではあった。
先導役の稲荷が最初に登場し、続いて毘沙門天、弁財天、布袋、福禄寿、寿老人、恵比寿、大黒天の七福神が舞い込み、祝福の寿ぎをする。道化役の2人のひょっとこ面がおどけたしぐさで、注連縄とまぶし（蚕に繭をつくらせるための用具）を編み、稲作、養蚕が順調に進み、豊作であることを祈願する。七福神が退いたあと、早乙女、奴、先導役の山大人などが、正月祝いと稲作の所作になぞらえた踊りを披露する。

pp. 67-69
早乙女
宮城県、仙台、愛子
愛子の田植踊
元来は旧正月、現在は4月29日

宮城県の代表的な民俗芸能である「田植踊」は、田楽の一種の「田遊び」に由来する。稲の出来、不出来が神の力によるものと考えられていたことから、年の初めに、その年の豊作を祈願するものである。昭和の初め頃までは、小正月を中心に、集落ごとの踊組が招待しあったり、仙台城下に繰り出して踊るなど、毎日のように田植踊に明け暮れていたという。
「愛子の田植踊」は、仙台と山形を結ぶ関山街道の宿場町・愛子に伝わる「弥十郎田植」系の田植踊とされる。宮城県仙台地方の弥十郎田植は、田主である「弥十郎」が、田植女である「早乙女」を導き、口上を述べるなど、踊りの中で重要な役目を果たす。愛子の田植踊の早乙女は、赤い花をつけ、短冊を下げた花笠を女性がかぶり、裾模様のある黒振袖をまとう。かつては正月に集落を巡っていたが、現在は4月29日に諏訪神社の祭で踊られる。

pp. 79-81
黄鬼・青鬼・赤鬼
京都府、京都、吉田神楽岡
節分祭
2月2日（節分の前夜）

魔除けのために煎った大豆を蒔いて鬼を払う「節分」行事は、中国の明代の習慣を室町時代に取り入れたものだといわれる。節分はそもそも立春・立夏・立冬・立秋の前日をさし、四季の節目を意味していた。旧暦では立春が年の始まりにあたることから、この節目が特に重要視され、節分といえば立春の前日をさすようになった。

平安京鎮護の神、また全国の神を祀る社とされる京都左京区の吉田神社の「節分祭」は、節分の当日を中心に、3日間にわたって行われる。2月2日に行われる「追儺式」は「鬼やらい」とも呼ばれ、平安時代初期から宮中で行われていた行事が、古式に則り、継承されている。

金棒を持った3匹の鬼のうち、「赤鬼」は怒り、「青鬼」は悲しみ、「黄鬼」は悩みといった人間の感情、表情を表すという。夜の境内を暴れ回った鬼たちは、黄金の目玉が4つある異形の神「方相氏（ほうそうし）」等に追い払われ、最後は山へ逃げ込んでいく。

pp. 83-86
榊鬼（さかきおに）・山見鬼（やまみおに）・獅子・おさんど
愛知県、東栄、月／11月22日〜11月23日
愛知県、東栄、御園／11月第2土曜日から翌日
花祭

奥三河の東栄町、豊根村、設楽町で行われる「花祭」は、鎌倉時代末期から室町時代にかけて、熊野の山伏や加賀白山の聖（ひじり）によって伝えられたといわれる。八百万の神を勧請（かんじょう）し、諸願成就、厄難除けを祈願するもので、毎年11月上旬から3月上旬にかけて町内11ヶ所で、夜を徹して催される。

花祭は「霜月祭（しもつきまつり）」ともいわれ、もともとは旧暦の霜月に行われていた。新暦の12月から1月ごろにあたる1年で最も寒さの厳しい時期で、地中に沈み込んだ精霊たちを、祭りを行うことで呼び覚まし、復活させる「再生」の意味を持つ。巨大なまさかりを持った「榊鬼」が地面を踏みつける「反閇（へんばい）」も、大地の精霊を起こすための所作だとされている。

鬼の中で最初に登場する「山見鬼」が釜に足をかけ、山を割る所作は、浄土を開くものとされ、「生まれ清まり」の重要な役割を担う。妊婦である「おさんど」は「おかめ・ひょっとこ」のおかめで、扇と鈴を持ち、赤色の布で荷物を包み斜めにかける。「おさんど」も男性によって演じられ、腹には籠が入れられる。「獅子」は「釜祓いの獅子」、「清めの獅子」ともいい、花祭りの最後を飾り、舞庭を這うように舞い清める。

pp. 89
女春駒（おんなはりごま）
新潟県、佐渡島、野浦
春駒
元旦

「春駒」は正月に家々を訪れる門付け芸で、縁起のよいめでたい言葉を述べたり、歌い踊ったりして、邪気を払う芸能である。かつては日本の各地で見られたが、現在では群馬、山梨、京都、新潟県佐渡島などに残る。

佐渡では「ハリゴマ」と呼ばれ、「男春駒」と「女春駒」がある。男春駒は馬頭の作り物を腹部につけ、女春駒は小型の馬頭を手に持つ。黒褐色で奇怪な春駒の面は、男は佐渡金山の最盛期に山師だった味方但馬（みかたたじま）、女はその奥方の顔をかたどったものだといわれている。

pp. 91, 93
田の神・
田の神 嫁
鹿児島県、志布志、
安楽
安楽の正月踊り
2月の第2土曜日と日曜日（旧暦の正月）

鹿児島県志布志市では豊作を祈願して、毎年2月の第2土曜日に安楽山宮神社、翌日曜日に安楽神社で春祭りが催される。安楽山宮神社では、稲に似せた竹串を境内に植える「お田植」行事や「浜下り」が、安楽神社では、豊作豊漁を決める「カギヒキ」や、「お市後家女」など9つの踊りを奉納する「正月踊り」、水田耕作になぞらえた「田打」「牛使い」「種まき」などが行われる。
この祭に登場する「田の神」の夫婦は、2人とも顔を隠し、夫の方は男性器の入った竹製の筒と米をすくうためのめしげ（しゃもじ）、嫁の方は女性器を模した木形と汁じゃくし（おたま）を持つ。田の神問答では、夫婦に焼酎を振る舞いながら、方言による即興で豊作を祈願する。田の神夫婦は終始無言で、しゃもじで床を叩いて、意思表示をする。

pp. 94-95, 97-100
太郎・コッテ牛・テチョ・船持ち
鹿児島県、いちき串木野、野元／ガウンガウン祭／旧暦2月2日前後の日曜日（新暦の2月下旬～3月中旬にかけての日曜日）

鹿児島県、いちき串木野、羽島／太郎太郎祭／旧暦2月4日前後の日曜日（新暦の2月下旬～3月中旬にかけての日曜日）

鹿児島県西部、いちき串木野市の2つの地区には、コッテ牛（雄牛）が登場する田植え神事が伝わる。
野元地区の深田神社の春祭は「ガウンガウン祭」と呼ばれ、「テチョ」（亭主）と「太郎」「次郎」の親子、牛に扮した4人が、田植えのようすを滑稽に演じる。境内を田に見立て、大きな木のカギ鍬でテチョが田打ちを始めると、子どもたちもこれに加わる。テチョは太郎と次郎に、面をつけ、股下に人参と米袋をぶらぶらさせた、コッテ牛をひいてこさせる。仕事嫌いのコッテ牛はいうことをきかず暴れ回るが、やがてモガ（馬鍬）をひいて田をならす。
羽島地区の「太郎太郎祭」は羽島崎神社で開かれる春の大祭で、田の豊作と海での豊漁を祈る。「田打」行事は、「テチョ」と「太郎」、コッテ牛が、田植えのようすを即興交じりに演じたあと、5歳になった農家の男の子が、松葉を苗に見立てて田植えの所作をする。「船持ち」行事は、漁家の5歳の男の子が父兄につきそわれ、船の模型をいただき境内を一巡する。

pp. 103-5
ささら摺り・天狗・女獅子
埼玉県、白岡、小久喜
ささら獅子舞
隔年の4月初旬の日曜日

1828（文政11）年に深作村（現・さいたま市見沼区深作）から伝承された「小久喜ささら獅子舞」は、その年の豊作を祝い、また疫病除けのために小久喜久伊豆神社で奉納される。
東日本に広く分布する1人立ち、3人1組の「三匹獅子舞」で、「大獅子」と「中獅子」が、「女獅子」を奪い合う、争いを演じる。獅子のほかに、笛吹き、ささら摺り、天狗、歌方などによって構成される。ささら摺りの「ささら」は、櫛の歯のようにけずったものをすりあわせて音を出す、竹製の楽器である。
三匹獅子舞は各地で正月によくみられる獅子舞や、神楽での獅子舞とは系統を異にする。中世・近世に発達した風流系の獅子舞で、地域の神社の祭礼として、五穀豊穣、防災、雨乞いなどの祈願や感謝のために行われるものが多い。小久喜ささら獅子舞は、「雨乞い獅子」「泣きざさら」とも呼ばれ「舞うと必ず雨が降る」と伝承されている。

pp.107-9, 111-13, 115, 117-19
つぶろさし・ささらすり・銭太鼓・ちとちん・とん

新潟県、佐渡島、羽茂寺田／つぶろさし／6月15日
新潟県、佐渡島、羽茂飯岡／つぶろさし／6月15日
新潟県、佐渡島、小木／ちとちんとん／10月の第2土曜日と日曜日

日本海に浮かぶ佐渡島には、男性器の形をした棒を踊り手がさすって、子孫繁栄、豊作を祈願する「つぶろさし」と「ちとちんとん」が伝わる。「つぶろさし」の語源は、佐渡で男性器を意味する「つぶろ」さすり、が転訛したといわれる。大きなつぶろを自慢する男に、竹のささらを摺りながら腰を振る美女の「ささらすり」と、不美人だが官能的で金持ちの「銭太鼓」が誘惑するさまをとおして、子孫繁栄と五穀豊穣を祈願するものである。
小木地区の「ちとちんとん」は、大獅子と赤鬼、青鬼の鬼太鼓が門付けし、家内安全を祈願する。ひょっとこ面をつけた「ちとちん」が金精棒（男性器様の棒）を持ち、おたふく面をつけた「とん」がささらを持って踊る。

pp. 120-23
鷺・しゃぐま

山口県、山口／鷺の舞／7月20日、27日
島根県、津和野／鷺舞／7月20日

本州の西端、山口県山口市と島根県津和野には、「鷺」の頭をかぶって踊る、優雅な舞いが伝わる。雌雄一対の鷺は、桐の木の芯に白紙を貼ってつくった頭、白布の単衣に白足袋、背中には板を連ねてつくった白い羽根を負い、笛・太鼓・鼓・鉦の囃子に合わせて、優雅に舞う。鷺とともに舞う「しゃぐま（赤熊）」は「棒使い」ともいう。赤色の頭をかぶり、太刀を腰に吊るして、鉄砲になぞらえた長いシモト（箞）を持つ。
「鷺舞い」は、京都の祇園会で演じられていたものが、室町時代に守護大名の大内氏が山口に移し、さらに津和野の祭礼にも伝えられたといわれる。
鷺は、白い羽根を持つ鶴やコウノトリなどとともに、めでたい鳥、「瑞鳥」と考えられてきた。一方『古事記』では、アメノワカヒコの葬儀で「殯屋（供養の儀式を行なう建物）」の掃除をする「霊鳥」でもある。

pp. 125-28
黒鬼
福岡県、筑後、久富
盆綱曳き
8月14日（お盆）

福岡県筑後市の久富観音堂で行われる「盆綱曳き」は、盆の日に地獄で苦しむ亡者を、鬼が極楽浄土に引き上げ、食べ物を与えて供養する施餓鬼行事のひとつで、江戸時代の初めに始まったとされる。この盆綱曳きは大凶作で亡くなった子どもたちの霊を慰めるため、1643（寛永20）年に始まったという説もある。
地区の子どもたちが、全身を煤で真っ黒に塗り、腰には藁蓑、頭には角に見立てた縄を巻き、鬼に変身する。お盆にだけ開く地獄の釜番で、大きな綱を引いた鬼は、天神神社に着くと、社殿の床をいっせいに足で踏み鳴らす。また顔に煤を塗るのは、綱を曳き回す子どもがだれかわからないようにする、魔除けの意味が込められているともいう。

pp. 131-33
ガラッパ
鹿児島県、南さつま、高橋
十八度踊り（よっかぶい）
8月22日

鹿児島県南さつま市金峰町で真夏に行われる「ヨッカブイ」は、「高橋十八度踊り」「ガラッパ踊り」とも呼ばれ、五穀豊穣と水難から免れるため、水神「ヒッチンドン」を祭る踊りである。「ガラッパ」はこの地方で、水中や水辺に棲む妖怪「河童（カッパ）」のことである。
かつては高橋と堀川の境にある「水神」の祠の前で旧暦の6月18日に踊られていたが、明治時代に水神が玉手神社に合祀されたため、それ以降は玉手神社の庭で踊られている。
11歳から14歳の少年組である「小二才（子ガラッパ）」と、青年組の「二才衆（大ガラッパ）」によって踊られる。大ガラッパはシュロの皮の面に夜具（ねまき）という異様な姿で笹竹を振り回し、「ヒョーヒョー」と奇声を発しながら、周りの見物人を笹竹で叩いたり、子どもを追いかけて「かます」（米を入れるための藁袋）に押し込んだりする。ガラッパに悪戯された者は、その年は水難に遭わないとされている。

pp. 134
平の踊り手
鹿児島県、日置、入来
伊作太鼓踊り
8月28日

「伊作太鼓踊り」は、1406（応永13）年にこの地を治めていた島津久義が田布施郷（現在の南さつま市金峰町）の二階堂行貞と戦い、勝利を収めたときの踊りが起源といわれている。現在は毎年8月28日に、南方神社の例祭に踊られている。
踊り手は「中」の踊り子、「平」の踊り手、「歌うたい」からなる。中踊りは4人の少年が、2人は稚児の姿で鉦を持ち、他の2人は小太鼓を持って女装し、造花で飾った花笠をかぶり紅色のたすきをかける。26人からなる平踊りは、「トウウッパ」（唐団扇）と呼ばれる竹を編んで軍配の形にした大きな矢旗を背負い、薩摩鶏の羽でつくった飾り（「ホロ」）をつけ、太鼓を抱える。その重量は18キロ近くになるという。
境内での庭踊りは縦隊から円陣型、さらに縦隊へと変化する。中踊りが華やかな姿で優美に踊り、それをとり囲むようにして平踊りがトウウッパを大きく振りながら勇壮に踊る。

p. 135
太鼓打ち
鹿児島県、姶良、反土
加治木の太鼓踊り
8月16日

「加治木の太鼓踊り」は島津義弘が、江戸で蔓延していた疫病が駿河の念仏踊りが練り歩いたところ下火になったと聞きつけ、家臣にそれを覚えさせて持ち帰ったのが始まりだといわれる。かつては雨乞い祈願のときにも踊ったといわれ、疫病や災厄をもたらす悪霊や御霊を鎮めて送り出そうとするものである。
陣笠をつけた「太鼓打ち」は白と赤の化粧をし、黒い鶏の羽根のついた矢旗を背負う。胸には締太鼓をさげ、左右に足を上げながら太鼓を打つ。踊りの先頭に立つ「ホタ振り」は、太鼓と鉦に合うように「ホタ」(飾りのついた指揮棒)や扇を振り踊る。

pp. 136-37, 139-41, 143
チャンココの踊り手、オネオンデの踊り子
長崎県、福江島、下大津／チャンココ／8月13日〜15日(お盆)
長崎県、福江島、狩立／オネオンデ／8月13日〜15日(お盆)

「チャンココ」と「オネオンデ」は、長崎県五島列島の南西部に位置する五島市を中心に伝わる古い念仏踊りである。1662(寛文2)年に初代藩主民部盛清公が福江藩から分藩して富江に移たおり、福江のチャンココを演じさせたのが起こりといわれている。もともとは豊年踊りだったが、いつの頃からか念仏踊りに変わったという。
チャンココの語源は「チャン」が鉦の音、「ココ」は太鼓を叩く音であろうといわれている。「掛」と呼ばれる踊り子たちは、各町内から市街地に繰り出し、初盆の家の前と墓所で先祖の霊を鎮める。踊り子たちは帷子を着て、蒲の葉などの腰蓑をつけ、首にかけた太鼓を叩きながら踊る。
五島市の旧富江町地域に伝わる「オネオンデ」は、種を蒔いて早く芽が出て作物が育つようにという、豊作祈願を意味する「オーミーデヒョ」という歌詞があり、そこからオネオンデというようになったのではないかといわれている。オネオンデの男性が持つ鉦は、打ってリズムをとるためのものである。鉦には主鉦と下鉦がいて、主鉦は鉦で拍子を取って、歌い、皆を先導する。
五島市にはチャンココとオネオンデのほかにも、玉之浦町の「カケ」、三井楽町の「オーモンデー」など同じような念仏踊りが伝わる。

p. 145
山田楽の鉦
鹿児島県、出水、江内
山田楽
不定期

「山田楽」は出水市内の神社等各地で奉納されているもので、「楽」とは太鼓踊りのことである。この太鼓踊りは出水の地頭山田有栄(晶巌)が、戦に赴く武士の士気を鼓舞するために始めたものだという。晶巌は1637(寛永14)年に、天草一揆の鎮圧に出陣していることから、その前後に起こったとみられ、出水地方に古くからあった「小幟」を取り入れたとみられる。
「鉦」は、着流しに「シベ笠」(竹でつくった円錐形の枠に紙を張り、その上に半紙を切ってつくった短冊状の紙を貼りつけたもの)をかぶる。江内の山田楽は衣装を含め決して派手なものではなく、戦に行く者たちに無事に帰って来てほしいという願い、もう戻って来ないかもしれないという想いから、物悲しさを象徴しているといわれる。

佐渡島の「鬼太鼓」は約500年前佐渡に伝わったものといわれ、能の舞に各地の特色ある太鼓と独特の振り付けが加わり、現在の形が完成された。島全体では120組はあるといわれ、悪魔を払い、商売繁盛、五穀豊穣を祈って神社の祭礼に奉納される。鬼だけのもの、獅子を加えたもの、巫女や猿、あるいは豆まきを組み合わせたものなどさまざまである。

鬼太鼓には大きく分けて、口を閉じた面を着ける「雄」の舞いと、口を開けた「雌」の舞いがあり、「阿」「吽」の意味もある。面や髪の色が、雌雄で分かれている場合もある。太鼓の打ち方を「しだら打ち」といい、凄まじい形相の鬼が、髪を振り乱し太鼓を打つ。

鬼太鼓は、現在では佐渡各地の祭に登場し、その年の豊作や大漁、家内安全を祈りながら、家々の厄を祓うために行われる。鬼が回ってきた家々では、鬼太鼓の団体（鬼組）に祝儀を渡す。

pp. 146-49, 151
我向・近江大経坊・兵児・きつね・兵六
鹿児島県、出水、高尾野
兵六踊り
9月23日

「兵六踊り」は毎年9月23日、紫尾神社の祭礼で奉納される。藩政時代から鹿児島に伝わるもので、薩摩の武士大石兵六が吉野の原で狐退治をする「大石兵六夢物語」を舞踊劇に仕組んだものである。薩摩武士の蛮勇を諷刺したとされる。

登場人物は、主人公の「兵六」をはじめ、「近江大経坊」「我向」、兵児数十人、狐が化けた「老父」「娘」「庄屋」「捕り手」「和尚」「小僧」などである。「兵六」は麻の帷子に白木綿の帯、足には太い緒の藁草履をはく。近江大経坊は黒い頭巾で法螺貝を持ち高下駄をはく。我向は茨木童子の末孫とその手下といわれる怪物で、鬼神のような面をつけ、全身を棕櫚で覆う。

pp. 153-56
青鬼・老僧・男鬼・女鬼
新潟県、佐渡島、岩首／鬼太鼓／不定期
新潟県、佐渡島、水津／鬼太鼓／不定期

pp. 159-61
場取りの面・子獅子・親獅子
鹿児島県、鹿児島、大平
大平獅子舞踊り
9月23日

鹿児島市花尾町大平に伝承される「大平獅子舞踊り」は旧暦2月12日の花尾神社春の大祭に奉納されてきた。ただし現在は新暦9月23日の秋の彼岸に演じられている。この獅子踊りは「前踊り」と「後踊り」からなり、狂言調の獅子舞は後踊りで舞われる。

獅子舞は親の敵討ちをもとにした筋書きで、棕櫚を身にまとい2本足で暴れ回る獅子が、着物に鉢巻をつけた捕り手に長刀で退治される。獅子は親子で、子獅子は小学生が演じるほか、総勢14、5人の踊り手、太鼓、鐘、歌い手が登場する。このうち「場取り」は、踊りが始まる前にその場所を周回し、観客を避けるなどして獅子舞踊りをする「場」をつくる。

pp. 163-65
しし
岩手県、遠野、青笹
青笹しし踊り
不定期

pp. 166-67
鹿
岩手県、一戸、根反
根反鹿踊り
不定期

三陸を中心とした地域では、「鹿踊り」と書いて、「しかおどり」ではなく「ししおどり」と読ませる。二戸郡一戸町に伝わる「根反鹿踊り」は太鼓を持たず、囃子に合わせ、幕を内側から動かして踊る。踊り手がかぶる金色の鹿頭には、紙でできた「ザイ」（たて髪）をつける。

この鹿踊りの由来には諸説ある。ひとつは八幡太郎義家が加賀国で苦戦していたとき、鹿角に松明をつけて攻め込み、戦いに勝った喜びの踊りを修験者が伝えたというもの。また義家が奥州の陣中で、雄鹿が雌鹿を呼ぶ声を耳にし、鹿の戯れるよう真似て踊ったのが始まりだともいう。

岩手県遠野地方の「しし踊り」は、1596（慶長元）年頃、阿曾沼氏時代に伝来した鹿踊り、農民の豊年踊り、神楽の山神踊りの3つが合わさり、生まれたものだといわれる。

盂蘭盆の供養として、また六角石神社の例祭（9月23日あるいは秋分の日）と遠野祭り（9月の第3週末）で奉納されるほか、不定期で踊られている。

ししは頭に木製の角をつけ、「カンナガラ」（ドロの木を板目に沿って、かんなで白く細長く削りとったもの）を頭上から垂らし、ヤマドリの羽を飾った腰差しをつけ、体を覆う前幕を手で揺り動かしながら踊る。2つの角の間には松・梅・桜・桐・菖蒲・紅葉・九曜星などの透彫の立て物が飾られる。踊組は世話人、囃子方、踊り手からなり、総勢30人以上になる。

pp. 168-69
牝獅子・牡獅子
新潟県、佐渡島、小木
小獅子舞
8月28日〜30日

佐渡島の獅子舞は、二人立ちで舞う形から発展し、40人もの大勢が入って舞う巨大獅子から、鹿頭をかぶる小獅子舞までが各地で演じられている。
島の最南端、小木地区の「小獅子舞」の獅子頭は一般の獅子頭と異なり、板を2枚合せた簡素なもので、「小鹿舞」とも呼ばれる。関東から東北地方に多い一人立ち、三匹獅子の風流獅子舞で、舞の途中で仔獅子が隠れるところに特徴がある。
この獅子舞は、頭に太刀をいただき桜の幕をつけた牡獅子、鹿の角に紅葉の幕をつけた牝獅子、頭に鏡をいただき鶴亀の幕をつけた仔獅子からなる。獅子の頭の毛はスガモという海藻を使用し、小木地区井坪の海岸で獲れるものだという。
濃霧で見失った仔獅子を親獅子が探し求め、やがて見つけて親子で喜ぶさまを巧みに舞う。毎年8月28日から30日まで行われる木崎神社の祭礼に、稲荷町の人々によって奉納される。

pp. 170-71
虎
岩手県、釜石、仮宿
虎舞
不定期

「虎舞」は江戸時代(一説には鎌倉時代)から伝えられてきたもので、三陸沿岸の釜石・大槌地域に密集している。虎の生態を舞踏化したもので、虎のかたどりの中に前後2人が入って踊るほか、ササラ、槍、扇子を持った者がともに舞う。
虎舞の起源については諸説ある。今から800年以上前、鎮西八郎為朝の三男の閉伊頼基が、士気を鼓舞するため、虎のぬいぐるみを着けて踊らせた。江戸時代の中頃に三陸の豪商が、江戸で観た近松門左衛門の浄瑠璃「国姓爺合戦」の虎退治に想を得、故郷に虎の舞踊を奉納した。「虎は千里往って千里還る」という諺から、船乗りの無事を祈願するものだった。虎には火伏の霊力があるとされ、火難除けのため舞われるようになったといったものである。

pp. 172-73, 181
メンドン・タカメン
鹿児島県、硫黄島／八朔太鼓踊り／
旧暦8月1日と2日
(新暦8月末から9月中旬)
鹿児島県、竹島／八朔踊り／
現在行われていない

248

薩摩半島南端から南南西、三島村に属する硫黄島（鬼界ヶ島）と竹島には、真夏の祭に来訪神が現れる。

硫黄島の「メンドン」は住民の厄を払う仮面神で、旧暦8月1日と2日に行われる「八朔踊り」の太鼓踊りの途中に登場し、踊りの中に入ったり、見物人を追いかけたりして悪魔払いをする。かつては無礼講で、やりたい放題だったという。メンドンの大きな面は、竹籠に竹ひごを添えて形をつくり、紙を貼り、黒く塗ったうえに、赤い格子文様と渦巻き文様が描かれる。

竹島に伝わる仮面神「タカメン」も、8月31日の「八朔踊り」に現れる。しかし、唄が難しく唄い手がいないため、十数年前から行事が行われていない。竹島の八朔踊りには、ひょっとこのような小さい顔の面、猫の面など、数種類の面がある。タカメンは円錐形で女性や子どもが怖れるような顔につくられている。面が高く尖っていることからタカメンと呼ばれる。

「黒丸踊り」は長崎県大村市黒丸町に戦国時代（約500年前）から伝わり、4つの大花輪と2つの大旗が、太鼓を打ち鳴らしながら舞い踊る。1474（文明6）年、有馬貴純に敗北した大村領主大村純伊が、流浪の末大村に帰郷して、領地の回復を祝ったとき、中国浪人の法養が郷民に伝えたのが始まりだといわれる。紺の法被、手甲脚絆、豆絞りの鉢巻姿の8人の武家衆が、胸に大太鼓を抱き、背中に「大花輪（花からい）」を差して踊る。大花輪は、15個の花をつけた長さ3メートルの小竹を81本束ねたもので、直径5メートル、重さ約40キログラムにもなる。踊るたび空中に舞うこの大花輪の下に入ると、幸福が訪れるといわれる。法養の命日である毎年11月28日、法養の墓がある「法養堂」で奉納される。

pp. 174-75
大太鼓の花からい
長崎県、大村、黒丸
黒丸踊り
11月28日

p. 177
ボゼ
鹿児島県、悪石島
盆踊り
旧暦7月16日（新暦8月下旬から9月上旬）

トカラ列島のひとつ悪石島に伝わる仮面神「ボゼ」は、旧暦7月16日の盆踊りの最終日に現れる、悪霊払い、女性の子宝にご利益がある来訪神とされる。

長い鼻、大きな目、赤い縞模様の姿で、独特の掛け声を出しながら集落を練り歩く。さらに盆踊りの輪に飛び込み、見物人の女性や子どもを追いかけ、体中の赤土やマラ棒（手に持っている棒）の先端の赤い泥水を擦り付け、盆踊りを終わらせる。

ボゼの面には、竹籠や竹ひごで形をつくって紙を貼り、茶色の下地の上に黒色で縦の文様が描かれる。盆踊りのときボゼのような仮面神が出現するのは、トカラ列島では悪石島だけである。

pp. 178-79
パーントゥ

沖縄県、宮古島、島尻
パーントゥ
旧暦9月の戊の日から数日内で
直前まで発表されない

宮古島の「パーントゥ」は、仮面をつけ、草をまとった異形の神による悪魔払いの行事である。現在、旧平良市の島尻地区と宮古島市野原地区に伝承されている。パーントゥはこの地方の方言で、妖怪や鬼を意味する。島尻地区では、全身に蔓草（シイノキカズラ）をまとい泥まみれになったパーントゥが各戸を巡り、人々に泥をつけて災厄を祓い、祝福を与える。

パーントゥは3体いて、その奇怪な面は海から海岸に流れ着いたものだという。「ンマリガー（産まれ泉）」という全身に塗る泥は、神聖な泉の底から取ったものである。この泥をだれかれかまわず人や新築の家屋に塗りつけて回り、泥を塗られると悪霊から逃れることができ、無病息災になるといわれている。

pp. 183-85, 187-89
シシ・美女・サンバト・カマ踊りの踊り子

鹿児島県、加計呂麻島、諸鈍
諸鈍シバヤ
旧暦9月9日（新暦10月〜11月上旬）

「諸鈍シバヤ（芝居）」は、加計呂麻島の諸鈍集落で、旧暦8月15日の豊年祭と旧暦9月9日の大屯神社の例祭に上演される。大屯神社は平家の落人、平資盛を祀る諸鈍の鎮守社で、奄美各地に伝わる豊年祭の芸能をもとに、大和の能狂言や沖縄の芸能などを加味して成立した野外劇である。

出演者は全員男性で、「カビディラ」という紙製の面と、陣笠をかぶり、囃子と三味線の伴奏にのって演じる。大屯神社の境内にシバ（木の枝）でつくられた楽屋に入り、続いて楽屋から「長者の大主」と呼ばれる老翁が現れ、祝福の口上を述べる。その後は、黒い衣、白の股引をつけた踊り手たちによって、「サンバト（三番叟）」、平敦盛をしのぶ「ククワ節」、『徒然草』の吉田兼好を題材とした「ケンコウ節」、座頭の川渡りを表現した「ダットドン」、美女玉露カナの物語を扱った人形劇「玉露カナ」など、全部で11演目が演じられる。

pp. 191, 192-93
獅子の美しゃ・南ぬ島棒

沖縄県、石垣島、登野城
登野城の獅子
旧暦6月（新暦7月中旬から8月上旬）、旧暦7月16日（新暦8月中旬から9月頭）

石垣市の中心地にある登野城地区では旧暦6月の豊年祭と、旧暦7月16日の獅子祭りが行われる。

夕方5時過ぎになると、3人の神司により、これまでの字民に対する無病息災に感謝する祈りが始まる。銅鑼と笛の音とともに、雌雄1対の獅子が棒を持った「南ぬ島棒」に導かれて登場する。2匹の獅子は口を空けている方が雄で、空けていない方が雌。獅子使いである南ぬ島棒は4人で、棒術のような踊りを披露する。2匹の

獅子は、紐を引っ張り合うしぐさを演じる。このように仲睦まじい獅子のことを、島の言葉で「獅子の美しゃ」という。

pp. 194-95
神獅子・大獅子
沖縄県、沖縄本島、名護
獅子舞
不定期

沖縄地方ではアジアの影響を濃厚に受けた獅子舞を伝えている。獅子も本土と異なり、胴体は幕ではなく、芭蕉の繊維を用いた全身着ぐるみで、前足、後足の二人立ち形式で躍動感に溢れる。また、獅子頭は材質の軽い梯梧の木でつくられている。沖縄本島名護の獅子も、南方系の獅子である。名護では魔除けの「シーサー」が各家を、獅子が地区を守り、また地区ごとに獅子舞がある。

獅子舞ではまず、領主の後継者が一行を伴い、「神獅子」に供え物を捧げる儀式を行って、演舞が無事に終えることができるように祈願する。そこに「大獅子」が「わくや」と呼ばれる獅子使いとともに登場し、乱暴な獅子をわくやが鎮める。そして2匹の獅子とともに立ち上がり、仲よくなるまでを演じる。

pp. 197, 199
ウシュマイ・ンミー・ファーマー
沖縄県、石垣島
ソーロンアンガマ
旧暦7月13、14、15日のお盆（新暦8月中旬から9月上旬）

八重山諸島では盆行事を「ソーロン」（またはショーロン）と呼び、正月同様に盛大な行事を行う。旧暦7月13、14、15日の3日間が「ソーロン」とされ、各家で祖先をまつり供養する。13日を「御迎え（ウンカイ）」、14日を「中の日（ナカヌビー）」、15日を「御送り（ウークリ）」という。

八重山諸島のアンガマには、盆行事に現れる「ソーロンアンガマ」のほか、「節（シチ）アンガマ」「家造りアンガマ」「三十三年忌（フーシユーコー）のアンガマ」などがあり、一般的に「ソーロンアンガマ」と呼ぶ。

ソーロンに現れる石垣島の「アンガマ」は、後生（あの世）から来た精霊の集団が仮面などで仮装している。ユーモラスな面をかぶった「ウシュマイ（翁）」と「ンミー（媼）」の老夫婦、そのほかは「ファーマー（花子）」と呼ばれ、翁と媼の子や孫にあたる。ソーロンの三夜、一行は招かれた家々を巡って演技を披露し、道を練り歩きながら三線、笛、太鼓を奏でる。

251

pp. 200-1
久々能知命・香久槌命
鹿児島県、志布志、伊崎田
白鳥神社の神舞
1月1日（元旦）、11月の第1日曜日

諸社、民間の芸能で、神を迎え、その魂を人々の体内に祝いこめる神楽のひとつで、鹿児島県と旧薩摩藩領の宮崎県西諸県郡地方に伝わるものに「神舞」がある。「カンメ」ともいわれるこの神事は、明治以後急速に衰退し、現在は10ヶ所あまりに伝承されている。

志布志市伊崎田、白鳥神社の「神舞」は、1862（文久2）年頃、コロイ（コレラ）で多くの人が亡くなったことから、厄災を断ち切るために始められたという。その際に安楽山宮神社の神舞に継承したといわれる。

本来は28段からなっていたが、現在舞われているのは8段で、五穀豊穣、無病息災を祈る「田の神舞」のほか「浦安の舞」などが舞われる。大太鼓・羯鼓・手拍子・摺鉦・笛を用い、舞に応じて鬼人面・翁面、そして鈴・棒・弓・鉾・剣・長刀・扇子なども用いる。4体の神は東西南北の神を表わし、香久槌命（白）は南方、久々能知命（赤）は東方、水波米命（青）は北方、金山彦命（黒）は西方とされる。

pp. 203-7
与論十五夜踊りの踊り子・大名・傘売り・朝伊奈
鹿児島県、与論島
与論十五夜踊り
旧暦3月、8月、10月の十五夜（新暦4月中旬から5月上旬、9月中旬から10月上旬、11月中旬から12月上旬）

「与論十五夜踊り」は、島中安穏、五穀豊穣を祈る祭事として、旧暦3月、8月、10月の十五夜に神前に奉納される。1561（永禄4）年に当時の与論領主が、島内、琉球、大和の芸能を島民に学ばせて、ひとつの芸能にまとめあげたものとされ、各地の芸能の特色が入り混る。

踊り手は一番組と二番組に分かれて、双方が交互に踊りを奉納していく。一番組の踊り方は本土風、寸劇仕立ての踊りで、台詞は与論の古い方言を用いる。白装束に黒足袋、演目によっては竹と紙でつくった大きな仮面を用いる。寸劇では大名が付き人である太郎冠者に、祝儀に持参する末広がり（扇）を買いに行くように命じる。太郎冠者は末広がりが何かを知らず、大名に末広がりの姿形を聞いて、町に出るが、「末広がりを売ろう」という傘売りに騙され、破れた傘を高い値段で買ってしまう。

二番組の踊り方は集団による琉球風の手踊り、扇踊りで、「シュパ」という頭巾をかぶる。踊り言葉は与論島をはじめ奄美諸島や琉球諸島の言葉を、踊り方は琉球風の舞踊を取り入れている。頭には「シュパ」という長いスカーフのような頭巾を巻いて顔面を覆う。黒に近い紺染めの衣装で、幅広の帯を用い、「テイサージ」という手拭いを下げる。

pp. 208-11
深川の面・猿
鹿児島県、種子島、深川
めん踊り
10月24日

深川の「めん踊り」は、江戸時代に種子島に伝来したひょうたん踊りと、古くから伝承されていた面かぶりがひとつになった独特の踊りである。行われる時期から、農作物の豊穣を感謝する願成就の踊りとされている。踊り子が腰にひょうたんをさげるので「ひょうたん踊」、また、歌詞に「金山云々」という句があるので「金山踊」とも呼ばれる。

道化役の「猿」が2匹、太鼓7人、鉦4人、入れ鼓4名の周りを、面をかぶった踊り子20数名が輪になって踊る。踊り子は頭にタオルで頬被りし、手製のひょっとこの面をつけ、ステテコ、襦袢を着る。面は表情がすべて違い、泥で型をつくり、その上に何枚も紙を重ねて貼り、紅や墨で老若男女の顔を描く。猿は八徳（俳諧の宗匠や画工などが着る胴服）を着て股引をはき、本物の猿のように四つ足で動き回る。

pp. 213-17, 219, 221-22
雌鹿・子鹿・雄鹿・さる

愛媛県、西予、遊子谷／遊子谷七鹿踊り
愛媛県、宇和島、三浦／五つ鹿踊り
愛媛県、宇和島、増穂／増穂区五ツ鹿踊り
愛媛県、宇和島、高田／高田地区五鹿踊り
いずれも10月20日周辺

「鹿踊り」は獅子舞の一種で、一人立ちで鹿頭をかぶり、胸に鞨鼓を抱え、幌幕で半身を覆って踊るもので、「シカオドリ」、「シシオドリ」、「カノコ」ともいう。一人立ちの鹿踊りは、東北地方をはじめとする東日本に広く分布しているが、西日本では、福井県の小浜地方と愛媛県の南予地方にだけ見られる。

南予地方の鹿踊りは、江戸時代初期に宇和島藩の初代藩主伊達秀宗が宇和島に入府したとき、仙台から伝えられたといい、仙台周辺の鹿踊りと共通するところが多い。踊る人数により「○つ鹿」と呼ばれ、初めは八つ鹿だったものが、どちらが源流をわかるように、伝承されるごとに減らされていったという。伝承されているものの多くは、5人で踊る「五つ鹿」である。

「遊子谷七鹿踊り」が行われる旧遊子谷村は、伊達秀宗の入府に伴い奥州の鹿踊りが伝来し、さらに隣村の旧土居村三嶋神社の八つ鹿踊りを習い覚えたという。毎年10月25日、天満神社の大祭に奉納され、各戸をめぐって、五穀豊穣と住民の平安無事を祈願する。先音頭1名、庭入1名、雌鹿1名、中鹿3名、後音頭1名からなり、角のある鹿が雄、雌は角がなく頭に花をつける。いつの頃からか、鹿踊りを真似る「猿」が加わった。高田地区の鹿頭についている「お花」の札には「花」と記され、お金を納めてもらうたび1枚加える。

参考文献

『祭礼行事 都道府県別』（全47巻）
おうふう、1991-1999年
『日本民俗大辞典』（上・下）
吉川弘文館、1999-2000年
『日本の祭り文化事典』東京書籍、2006年
『祭・芸能・行事大辞典』（上・下）
朝倉書店、2009年
『民俗芸能探訪ガイドブック』
国書刊行会、2013年

著者・執筆者紹介

シャルル・フレジェ
フランスのルーアンを拠点に活躍する世界的に評価の高い写真家。主な作品集に『Empire』（2010年）、『WILDER MANN 欧州の獣人—仮装する原始の名残』（2012年）、『Portraits in Lace: Breton Women』（2015年）等がある。

関口涼子
作家、翻訳家。東京生まれ、パリ在住。フランス語と日本語で執筆活動を行う。日本の文芸・マンガ翻訳の仏訳も多数。

伊藤俊治
美術史家、東京芸術大学美術学部先端芸術表現科教授。美術史、写真、芸術批評、建築、デザイン、映画、音楽等幅広い分野で多数の著作がある。1987年に『ジオラマ論——「博物館」から「南島」へ』でサントリー学芸賞受賞。

畑中章宏
編集者。日本の民間信仰、宗教美術、写真等に関する書籍を出版。

ゴールデン・コスモス
イラストレーターのドリス・フライゴファスとダニエル・ドルツによるユニット。ベルリンを拠点として、ニューヨーク・タイムズ、ワシントン・ポスト、ニューヨーカー等で活動している。

253

謝 辞

以下の関係者の方々に心より感謝します。（順不同）

愛知県

月花祭り保存会
金田多賀二

御園花祭り保存会
清水 晃

秋田県

真山なまはげ伝承会
菅原 昇

芦沢振興会青年部
武田泰明

福島智哉
松橋和久

愛媛県

遊子谷七鹿踊り保存会
浦部安弘

高田地区五ツ鹿踊り

増穂区五ツ鹿踊り

船隠祭り保存会
宮下一志

廣瀬岳志
沖村 智

福岡県

久富観音堂盆綱曳き保存会
池田光政

福島県

石井芸能保存会
菅野 高

石川県

門前町アマメハギ保存会
番場政晴

吉岡栄一
宮口元木

岩手県

スネカ保存会
柏崎久善

たらじがね保存会
瀧澤英喜

青笹町しし踊り保存会
奥寺陽一

根反鹿踊り保存会
野崎繁雄

白浜虎舞好友会
佐々木幹郎

東 堅一
小森はるか
御所野縄文博物館 中村明夫
佐々木照江

鹿児島県

鞍勇集落
森 義昭

野木之平正月どん保存会
竹之内涼志

安楽正月踊り保存会
髙瀬一雄

平江牛保存会
中屋俊昭

羽島崎神社太郎太郎祭保存会
寺師和男

高橋振興会
辻 省一

伊作太鼓踊り入来保存会
北野和則

加治木町反土地区太鼓踊り保存会
恒森孝雄

江内山田樂保存会
桐野貴広

髙尾野兵六踊り保存会
松尾拓郎

大平獅子舞踊り保存会
前田利春

硫黄島地区会
安永 孝

悪石島自治会
有川睦男

竹島地区会
山﨑重則

諸鈍シバヤ保存会
椎原 俊

白鳥神社おかぐら会
宮本明夫

与論十五夜踊り保存会
徳田泰三

深川面踊り保存会
中里勝一

上永田剛志
出口順一朗
蔵元宏人
椿井隆介
房 伸一郎
屋田賀史
安田祐樹
玉川 恵，智美
仮屋 元
中川運輸トラベル 竹下政志
佐藤央隆
大町祐二
山田康司
我部政史
徳田和良
川股 恵
井尻有美
大馬福徳
鉄砲館 沖田純一郎 和田正樹

京都府

追儺保存会
藤村素弘

堤 拓也

宮城県

切込地区
檜野 登

米川の水かぶり保存会
菅原淳一

愛子の田植踊保存会とサポータークラブ
加藤一男、三澤ゆり

沼田 愛
鈴木 淳
横尾千賀子
後藤崇史
二階堂 悟

長野県

新野雪祭保存会
金田昭徳

長崎県

下大津青年団
野口寛之

狩立オネオンデ保存会
稲田孝二

大村市黒丸踊保存会
陳内 忠

新潟県

野浦春駒保存会
臼杵秀昭

宿根木ちとちんとん保存会
高津敏行

寺田太神楽保存会

以下の方々にも心からの感謝を。

若林直樹

妹背神楽保存会
高野宏康

岩首余興部
本間浩之

水生会
本間由之

佐渡市小木町小獅子舞保存会
桃井良一

澤村明亨
平田悠子
岩崎貴文
新田聡子

大分県

岩戸寺修正鬼会
上田大祐

野田政美

沖縄県

島尻自治会
宮良 保

登野城獅子保存会
上地和浩

名護市青年団やんばる船
運天寛之

石垣市青年団協議会
宮城光平

石垣圭三郎

埼玉県

小久喜ささら獅子舞保存会
松原英一

高橋裕一
野口健吾

富山県

小川寺獅子舞保存会
吉井正彦

山形県

加勢鳥保存会
大沢健一

上山市観光物産協会

山口県

鷺の舞保存会
蔵田章子

島根県

津和野鷺舞保存会
吉永康男

手島英樹

山田 悠
土井清子
菱田雄介
滝口浩史
Little Fish
江原典子、玄・ベルトー・進来
皆倉 亮
長谷川 歩
高島 慶
中道 淳

関口涼子
伊藤俊治
畑中章宏

Léo Favier
Doris Freigofas & Daniel Dolz (Golden Cosmos)
Anouchka Renaud-Eck

Pierre Alexis Dumas, Catherine Tsekenis, Manon Renonciat-Laurent,
Clémence Miraille & Frédéric Hubin (Fondation d'Entreprise Hermès, Paris)

有賀昌男、亀井誠一、説田礼子、鈴木幸太、渡邊由佳、澤田佳恵子
(Fondation d'Entreprise Hermès, Tokyo)

Théophile & Antoine Fréger
Raphaëlle Stopin

Sophy Thompson, Sara Fenby, Philip Watson, Nicola Lewis & Louise Ramsay
(Thames & Hudson, London)

Benoît Rivero & Laurence Catanèse (Actes Sud, Paris)

森 かおる、須藤恵子（青幻舎）

Marie Darrieussecq
Hélène Borraz

Annette Kicken, Petra Helck, Ina Schmidt-Runke & Claudia Pfeiffer
(Galerie Kicken, Berlin)
Moritz Stipsicz (Büro für Kunst, Vienna)
石田克哉、高橋瑞穂（MEM、東京）
Alissa Schoenfeld & Yossi Milo (Yossi Milo Gallery, New York)
Erik Bos & Sander Kremen (Galerie Nouvelles Images, The Hague)
Cadre en Seine

Jean-Claude & Françoise Quemin
Jean-Marie & Catherine Schneller
Pascal Pillu
Didier Thévenin
Didier Mouchel
Teho Teardo

In memory of Wouter Schuddebeurs

Published by arrangement with Thames & Hudson Ltd, London

YOKAINOSHIMA © 2016 Thames & Hudson Ltd, London
All photographs © 2016 Charles Fréger
'On the Island of the *Yōkai*' © 2016 Ryoko Sekiguchi
'Pure *Yōkai* : The Japanese Spirit and Festivals and Charles Fréger's *YOKAINOSHIMA*' © 2016 Toshiharu Ito
'Sacred Visitants to Japanese Festivals' & 'Description of Characters and Groups' © 2016 Akihiro Hatanaka
Illustrations on pp. 236–53 © 2016 Golden Cosmos

Designed by Léo Favier

The photographs in this book were taken in Japan with the support of the Fondation d'Entreprise Hermès.

Project assistant: Haruka Yamada

Charles Fréger is a member of Piece of Cake, European Network for the Contemporary Image.
www.pocproject.com

Printed and bound in China by C&C Offset Printing Co. Ltd

YOKAI NO SHIMA
日本の祝祭 ― 万物に宿る神々の仮装

発行日　2016年6月29日　初版
　　　　2022年8月10日　第4刷発行
著　者　シャルル・フレジェ

発行者　安田洋子
発行所　株式会社青幻舎インターナショナル
発売元　株式会社青幻舎
　　　　京都市中京区梅忠町9-1 〒604-8136
　　　　Tel: 075-252-6766 / Fax: 075-252-6770
　　　　https://www.seigensha.com

日本語版テキストデザイン　林 琢真（Hayashi Takuma Design Office）

©2016 Seigensha Art Publishing, Inc.
ISBN978-4-86152-529-2　C0072
本書のコピー、スキャン、デジタル等の無断複製は、著作権法上での例外を除き禁じられています。